钦定三希堂法帖（九）

蔡襄《离都帖》《陶生帖》《暑热帖》《谢郎帖》《思咏帖》《程仆帖》《大姐帖》《谢赐御书诗表》《远蒙帖》《虹县帖》《安道帖》《持书帖》，赵抃《山药帖》《名藩帖》，韩绛《陛见帖》《致留守司徒侍中帖》，司马光《自承帖》，苏洵《道中帖》，曾肇《奉别帖》，曾布《致质夫学士孙甫《致子温运判屯田同年尺牍》，沈辽《致颖叔制置大夫尺牍》，蒲宗孟《夏中蒲兵帖》，王巩《致完夫府判朝奉学士兄尺牍》，陈师锡《罗宴帖》，王觌《平江酒毛帖》，林希《致完夫府判朝奉学士兄尺牍》

陆有珠 主编

广西美术出版社

前　言

　　《三希堂法帖》，全称为《御刻三希堂石渠宝笈法帖》，又称为《钦定三希堂法帖》，正集 32 册 236 篇，是清乾隆十二年（1747 年）由宫廷编刻的一部大型丛帖。

　　乾隆十二年梁诗正等奉敕编次内府所藏魏晋南北朝至明代共 135 位书法家（含无名氏）的墨迹进行勾摹镌刻，选材极精，共收 340 余件楷、行、草书作品，另有题跋 200 多件、印章 1600 多方，共 9 万多字。其所收作品均按历史顺序编排，几乎囊括了当时清廷所能收集到的所有历代名家的法书墨迹精品。因帖中收有被乾隆帝视为稀世墨宝的三件东晋书迹，即王羲之的《快雪时晴帖》、王珣的《伯远帖》和王献之的《中秋帖》，而珍藏这三件稀世珍宝的地方又被称为三希堂，故法帖取名《三希堂法帖》。法帖完成之后，仅精拓数十本赐与宠臣。

　　乾隆二十年（1755 年），蒋溥、汪由敦、嵇璜等奉敕编次《御题三希堂续刻法帖》，又名《墨轩堂法帖》，续集 4 册。正、续集合起来共有 36 册。乾隆帝于正集和续集都作了序言。至此，《三希堂法帖》始成完璧。至清代末年，其传始广。法帖原刻石嵌于北京北海公园阅古楼墙间。《三希堂法帖》规模之大，收罗之广，镌刻拓工之精，以往官私刻帖鲜与伦比。其书法艺术价值极高，代表着我国书法艺术的最高境界，是中国古典书法艺术殿堂中的一笔巨大财富。

　　此次我们隆重推出法帖 36 册完整版，选用文盛书局清末民初的精美拓本并参考其他优质版本，用高科技手段放大仿真影印，并注以释文，方便阅读与欣赏。整套《三希堂法帖》典雅厚重，展现了古代书法碑帖的神韵，再现了皇家御造气度，为书法爱好者提供了研究、鉴赏、临摹的极佳范本，更具有典藏的意义和价值。

御刻三希堂石渠寶笈法帖第九冊

宋蔡襄書

襄啟自離都至南京

長子匀感傷寒七日遂

御刻三希堂石渠宝笈
法帖第九册
宋蔡襄书
蔡襄《离都帖》
襄启自离都至南京
长子匀感伤寒七日遂

3

不起此疾南归殊为荣
幸不意灾祸如此动息
感念哀痛何可言也承
示及书并永平信益用
凄恻旦夕渡江不及相
见

依咏之极谨奉手启为
谢不一一 襄顿首
杜君长官足下 七月
十三日
贵眷各佳安老儿已下
无恙
永平已曾于递中驰信
报之

蔡襄《陶生帖》
襄示及新记当非
陶生手然亦可佳
笔颇精河南公书

释 文

蔡襄《陶生帖》
襄示及新记当非
陶生手然亦可佳
笔颇精河南公书

非散卓不可为昔
尝惠两管者
大佳物今尚使

释文

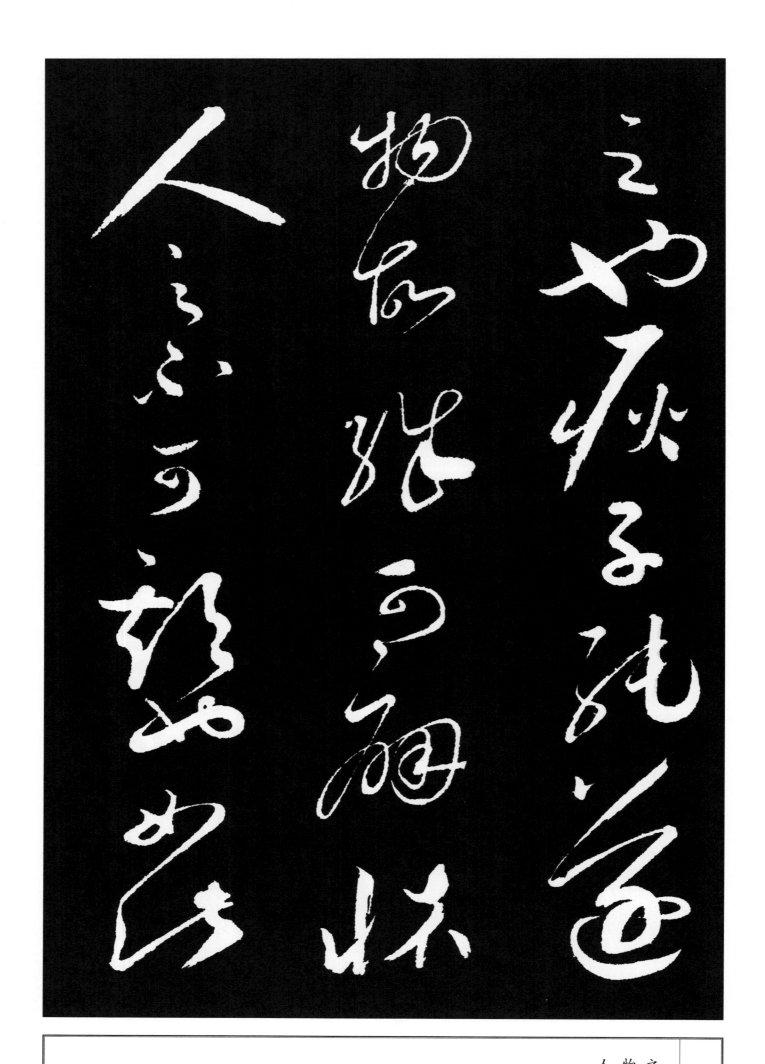

释文

之也耿子纯遂
物故殊可痛怀
人之不可期也如此

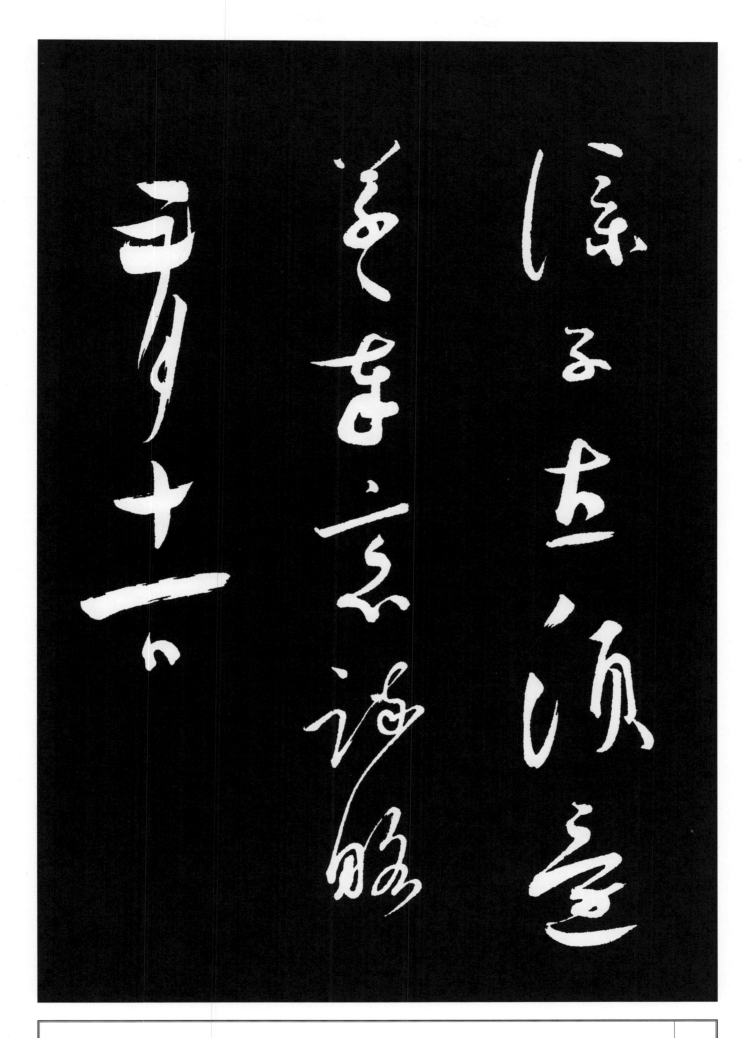

释文

9

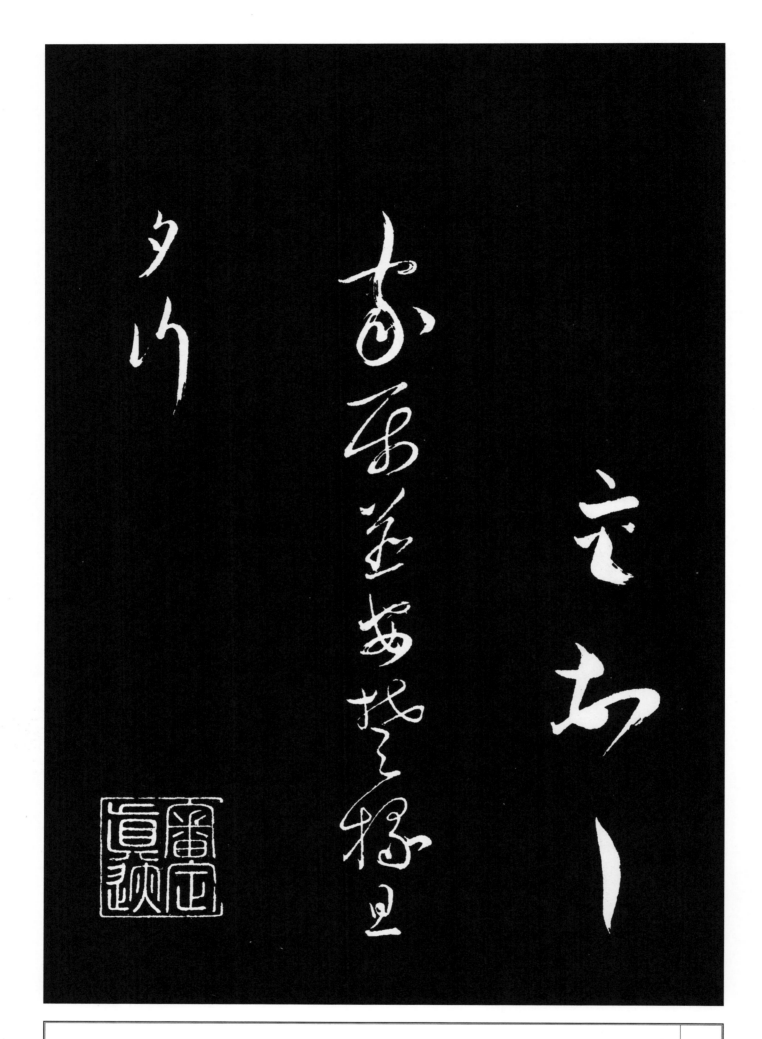

释文

襄顿首
家属并安楚掾旦
夕行

10

襄啟暑热不及通
渴所苦想已平復日夕
風日酷煩无处可避人
生彊鎖如此可欢可欢
精茶數片不一襄上

蔡襄《暑热帖》
襄启暑热不及通
谒所苦想已平复日夕
风日酷烦无处可避人
生彊锁如此可叹可叹
精茶数片不一一襄
上

11

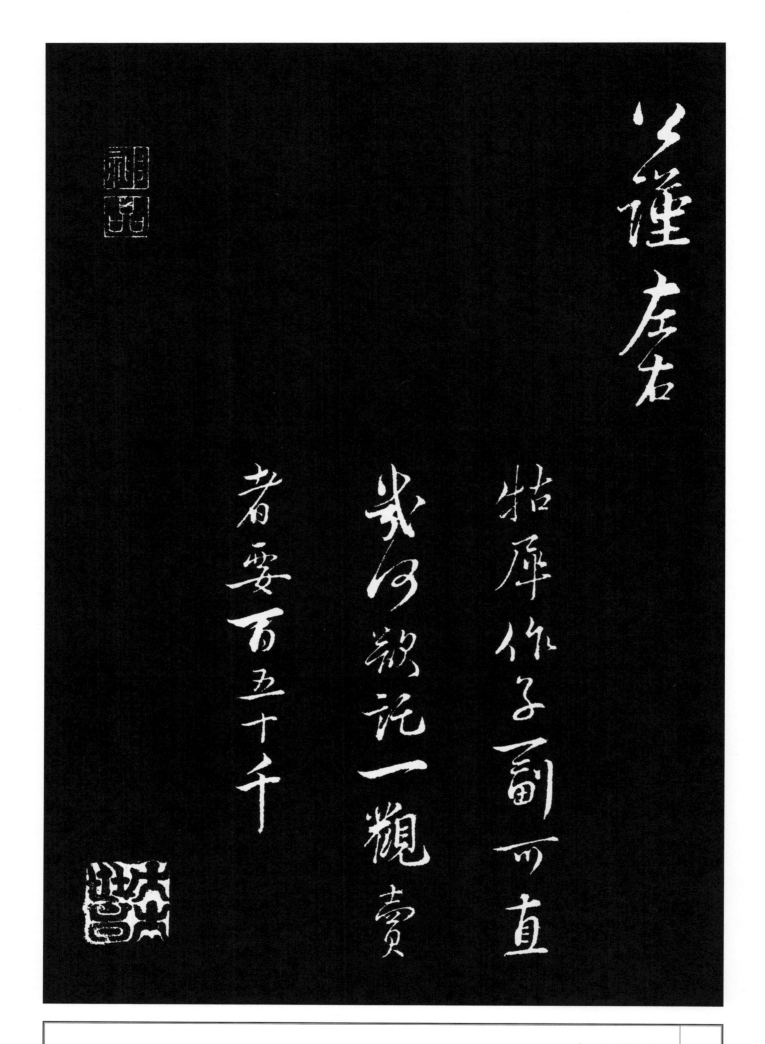

谢郎春初将领大
娘以下各安年下
朱长官亦来泉州
诊候今见服药日

释文

蔡襄《谢郎帖》
谢郎春初将领大
娘以下各安年下
朱长官亦来泉州
诊候今见服药日

觉瘦倦至于人事
都置之不复关意
眼昏不作书然少
宾客省出入如此

春之盛事也知官下
与郡侯情意相通此固
可
乐唐侯言王白今岁为
游闰所胜大可怪也初
夏
时景清和愿君侯自

16

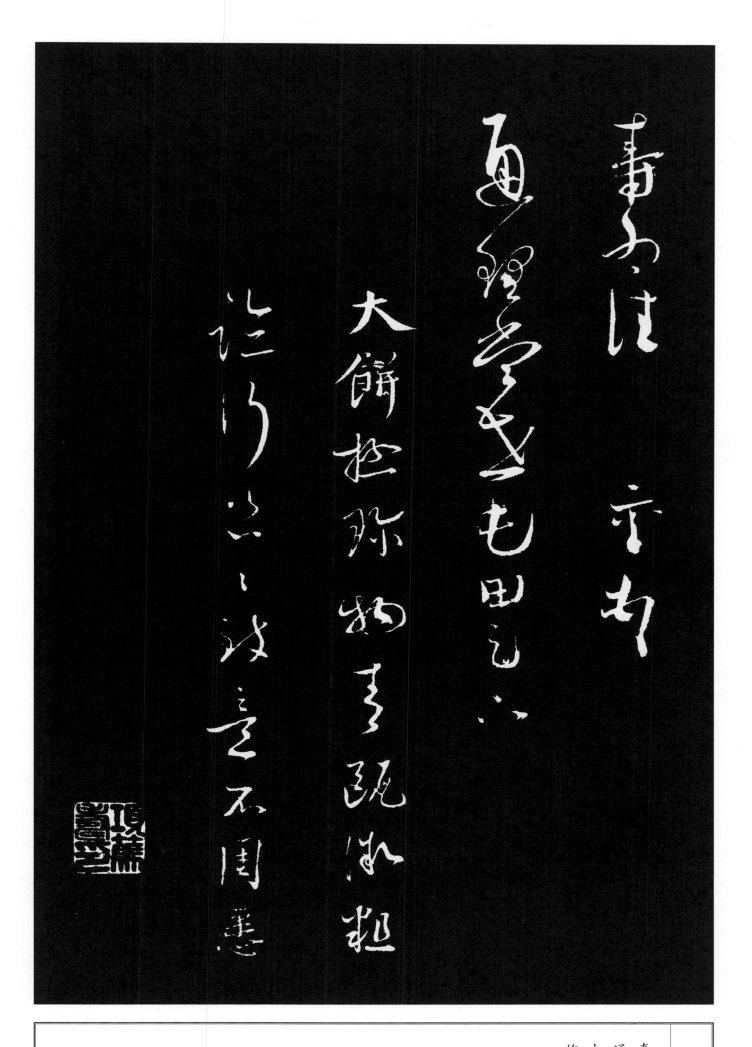

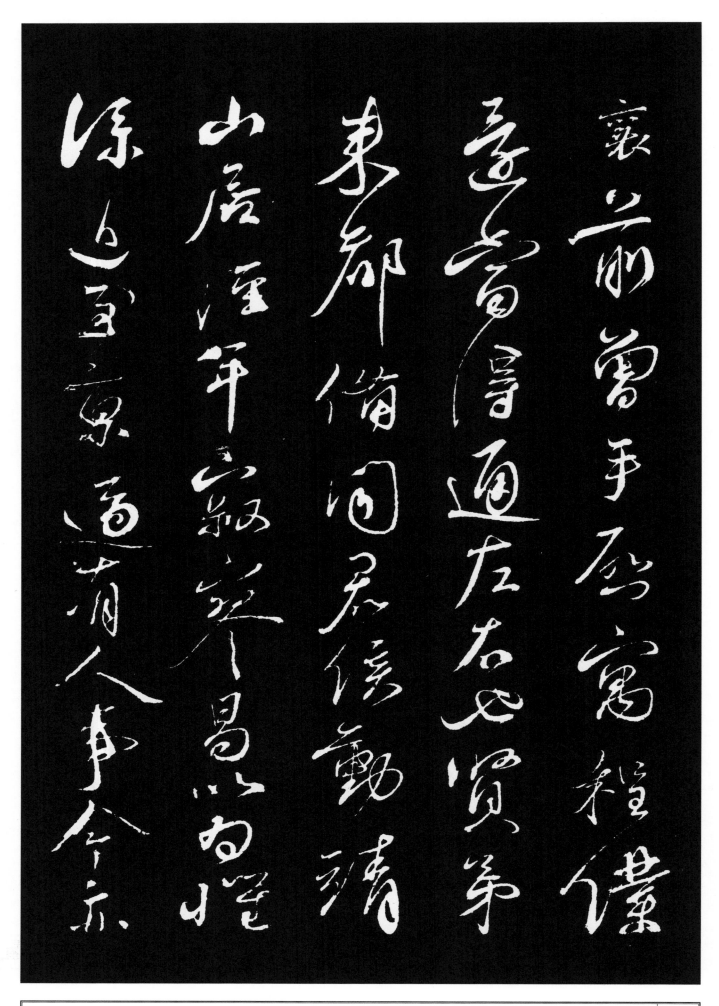

蔡襄《程仆帖》

襄前曾手启寓程仆
还当得通左右也贤弟
来都备闻君侯动靖
山居经年寂寥曷以为
怀
仆近至京适有人事今
亦

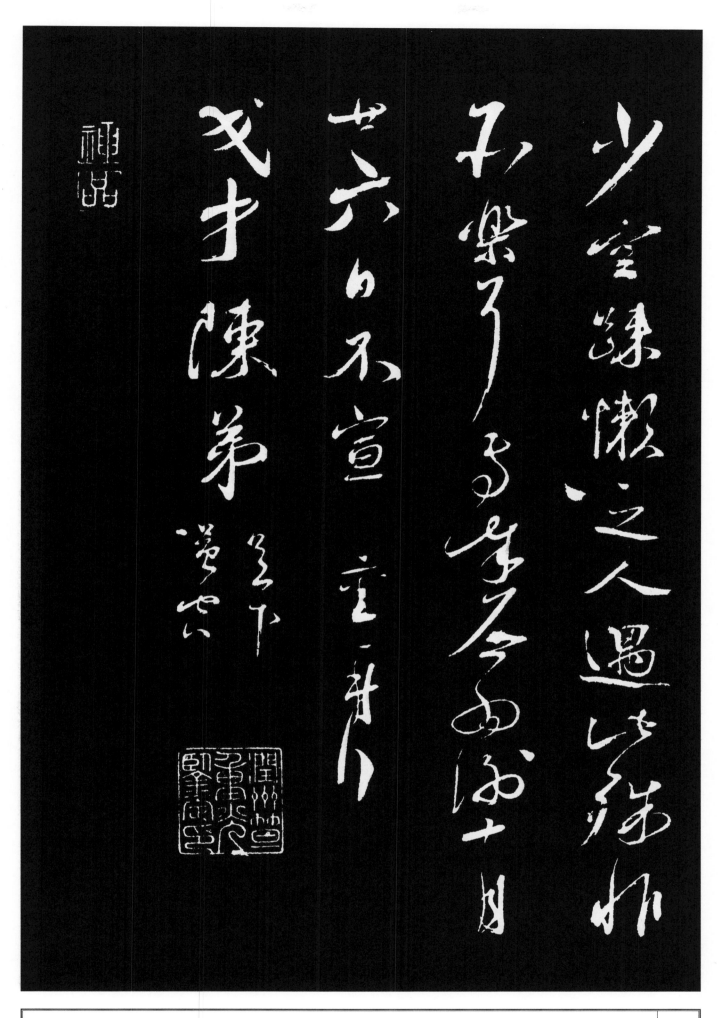

少空疏懒之人遇此殊
非所乐耳专奉启为谢十
月
廿六日不宣　襄再拜
戈才陈弟足下谨空

蔡襄《大姐帖》

大姐得书知安乐侍
奉外兆孙而下各平善
自到军城此两日出入
兼为寻地去一两处然
未甚安只是疲乏欲

趁未赴任間了却葬事
又難得地極是縈心也
五娘子謝得衣物
郡太尚在風亭未来
暑熱且好將息吾

病势亦当渐退不要
忧心　襄书送
大姐　廿五日
莱州角石盂子十
只北席一领寄

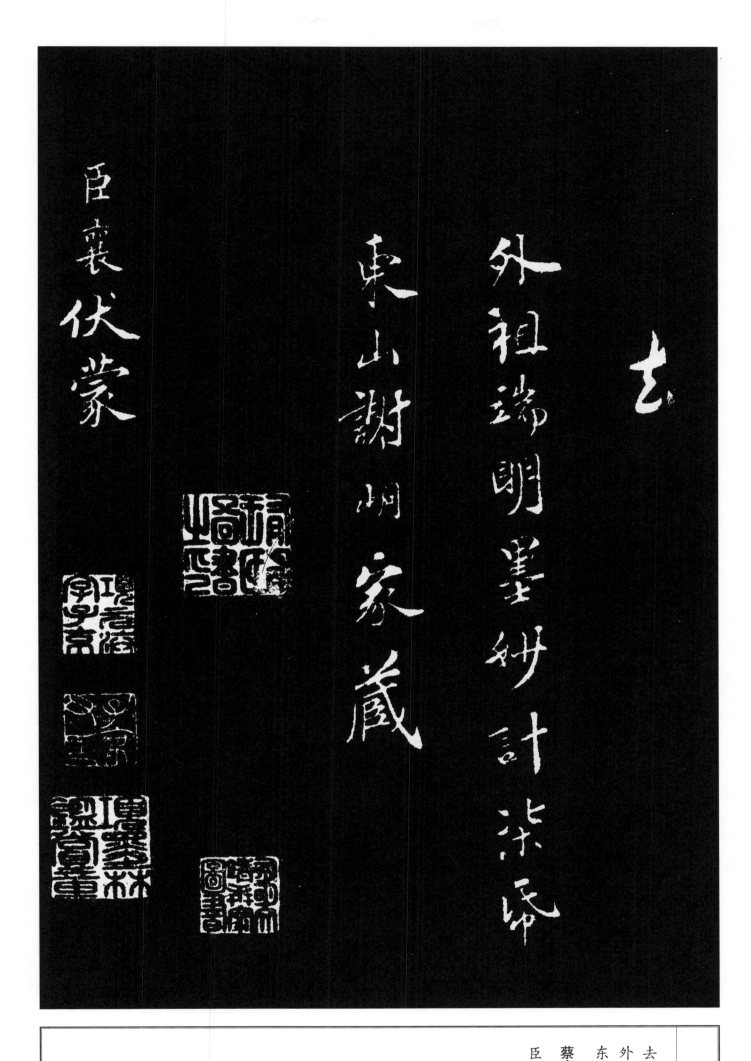

去
外祖端明墨妙计柒纸
东山谢峒家藏
蔡襄《谢赐御书诗表》
臣襄伏蒙

陛下特遣中使賜臣
御書一軸其文曰
御筆賜字君謨者臣孤賤
遠人無大材藝
陛下親灑宸翰
推著經義俾臣佩誦以盡

释文

陛下特遣中使赐臣
御书一轴其文曰
御笔赐字君谟者臣孤
贱
远人无大材艺
陛下亲洒宸翰
推著经义俾臣佩诵以
尽

謨謀之道
事高前古
恩出非常臣感懼以還謹
撰成古詩一首以叙遭遇
干冒
聖慈臣無任荷戴兢榮之至

朝奉郎起居舍人知 制誥權同判吏部流內銓騎都尉賜紫金魚袋臣蔡襄上進

皇華使者臨清晨手開
寶軸香煤新沿名
與字發深旨
宸毫灑落奎鉤文
精神高遠照日月

释 文

朝奉郎起居舍人知制
诰权同判吏部流内铨
上骑都尉赐紫金鱼袋
臣蔡襄上进
皇华使者临清晨手开
宝轴香煤新沿名
与字发深旨
宸毫洒落奎钩文
精神高远照日月

勢力雄健生風雲
混然器質不可寫乃知
到非天真緘藏自語價
代誰顧四壁嗟空貧臣
帝舜優聖域皋陶大禹
其鄰吁俞敕戒成典要
垂

势力雄健生风云
混然器质不可写乃知
学
到非天真缄藏自语价
希
代谁顾四壁嗟空贫臣
闻
帝舜优圣域皋陶大禹
为
其邻吁俞敕戒成典要
垂

覆後世如穹旻
陛下仁明加舜禹豪英
進
用司鴻鈞臣襄材智最
駑
下豈有志業通經綸獨
是
丹誠抱忠朴常欲贊奏
上古
珍又聞

释文

覆后世如穹旻
陛下仁明加舜禹豪英
进
用司鸿钧臣襄材智最
驽
下岂有志业通经纶独
是
丹诚抱忠朴常欲赞奏
上古
珍又闻

孔子春秋法片言襃貶賢
愚分考經内省莫躰稱但思
至理書諸紳
乾坤大施入洪化將圖報効
無緣因誓心願竭謨謀義
庶禆萬一

孔子春秋法片言襃贬
贤
愚分考经内省莫能称
但思
至理书诸绅
乾坤大施入洪化将图
报効
无缘因誓心愿竭谟谋
义
庶禆万一

唐虞君

释 文

唐虞君
鲜于枢跋
蔡忠惠公书为赵宋法
书
第一此玉局老语也今
观
此帖蔼然忠敬之意见
于

声画又不可与茶录牡
丹谱同日言也鲜于枢
获
观谨题

吴宽跋

蔡忠惠公书名重当时
上尝令写大臣
碑志则以例有资利辞
曰此待诏职也
与待诏争利可乎力不
从竟己其人品如此

其書之莊重凡落筆皆然豈以御前
表疏始不苟耶謙齋宮傅先生得
此甚加珍惜蓋非特重
其書重其人也
長洲吳寬題

襄再拜遠蒙遣信至
都波奉教約感戢之

32

至彦范軏或聞已過南都
旦夕當見青社雖號名
藩然交游殊思
君侯之還近丽正之拜
禁林有嫌冯当世独以
金

華召亦不須玉堂唯此
望雲風薄寒伏惟
爰重不宣　襄上
彦猷侍讀　閣下謹空

华召亦不须玉堂唯此
之
望霜风薄寒伏惟
爰重不宣　襄上
彦猷侍读　阁下谨空

襄落近曾明仲及陈襄霋奉

手教两通伏审

动静安康门中各佳专慰以

虹县以汴流斗涸遂寓居余

四十日今已作陆计至宿州然道

途劳顿不可胜言尚为说者云

蔡襄《虹县帖》

襄启近曾明仲及陈襄
处奉
手教两通伏审
动静安康门中各佳喜
慰喜慰至
虹县以汴流斗涸遂寓
居余
四十日今已作陆计至
宿州然道
途劳顿不可胜言尚为
说者云

渠水当有涯计亦不出

一二日或

有水即假轻舟径来即

无水便

就驿道至都乃有期耳

闽吴大屏皆新除想当

磐留

少时久处京尘无乃有

倦游

之意耶路中诚可防虞

民

饿鲜食流移东方然在雾㕵县须假卫送老幼并平善

秋凉

伏惟

郎中尊兄　足下谨空

爱重不宣　襄顿首

八月廿三日宿州

襄再拜自

安道领桂笔見因循不

得時通記牘愧詠無極

中间辱

書頗知動靖之闻儂寇

蔡襄《安道帖》

襄再拜自
安道领桂管日以因循
不
得时通记牍愧咏无极
中间辱
书颇知动靖近闻侬寇

释 文

西南夷有生致之请固佳

事 | 永叔之翰已留都下

王仲仪亦将来矣襄已请

泉庵旦夕当遂智短

虑昏无益时事且奉亲

39

還鄉餘非所及也春暄
飲食加爱不一一襄再拜
安道侍郎　左右謹空

二月廿四日

释　文

还乡余非所及也春暄
饮食加爱不一一襄再
拜
安道侍郎　左右谨空
二月廿四日

40

襄啓數日前遣使持書

縈戢之下輒邀

行舸光臨弊境計已通達

當直未審

尊懷如何惠然一來殊爲佳事

病軀不常得安多緣飲食而

蔡襄《持书帖》

释　文

襄启数日前遣使持书

縈戢之下辄邀

行舸光临弊境计已通

达

当直未审

尊怀如何惠然一来殊

为佳事

病驱不常得安多缘饮

食而

致山羊澁而無味雖食
不過三二
兩魚鱉每食便作腹疾
以此氣
力不強日久必須習慣
今未調適
耳蒙　書并海物多感心
多感
謹奉手啟上　聞不宣
襄上
賓客七兄執事

致山羊涩而无味虽食
不过三二
两鱼鳖每食便作腹疾
以此气
力不强日久必须习惯
今未调适
耳蒙　书并海物多感心
多感
谨奉手启上　闻不宣
襄上
宾客七兄执事

拆启辱

宋赵抃书

淳滋婉美玉润金生

谨空

肯二十四日

43

誨示以南都山藥
分惠昌勝珍感介還布
謝崖略不宣 拵頓首
知郡公明大夫 坐前
即刻
海柑四十顆容易為
献皇恐皇恐
拵啓伏承

誨示以南都山药
分惠昌胜珍感介还布
谢崖略不宣 拵顿首
知郡公明大夫 坐前
即刻
海柑四十颗容易为
献皇恐皇恐
赵拵《名藩帖》
拵启伏承

得請名藩
治裝上道猥煩
寵翰益認
勉誠感
戀侸深不任卑素謹奉手啟陳
謝不宣　抃頓首

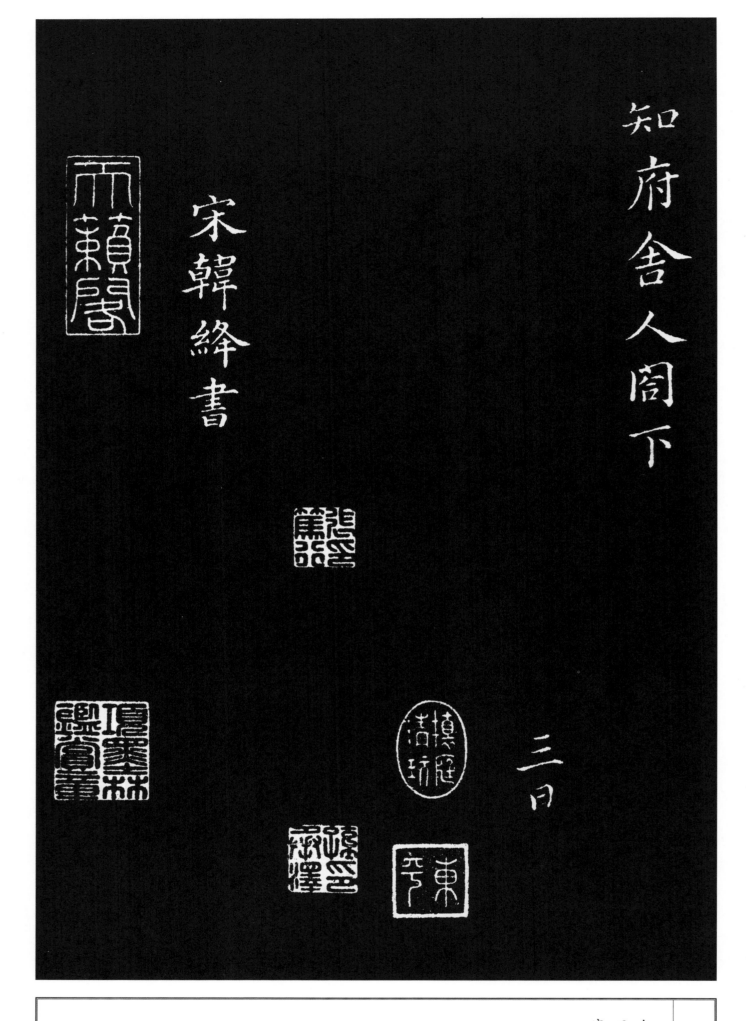

絳頓首猥蒙
訪別以未由
陛見不及
舟次敍
違其為悚戀不勝懇懇
乍遠談對切冀倍加

释 文

韩绛《陛见帖》

绛顿首猥蒙
访别以未由
陛见不及
舟次叙
违其为悚恋不胜恳恳
乍远谈对切冀倍加

愛重為最走此陳
謝匆匆不宣　絳再拜
從事同年兄

十七日

書一角錢十三千七十七陌賤紙二

軸並記求便人致錢唐知縣

爱重为最走此陈
谢匆匆不宣　绛再拜
从事同年兄
十七日
书一角钱十三千七十七陌
笺纸二
轴并托求便人致钱唐
知县

留守司徒侍中繹瞻

繹頓首再拜

宋韓繹書

舍弟太祝處容易干煩不勝愧
仄ヽヽ

释文

舍弟太祝处容易干烦
不胜愧
仄不胜愧仄
宋韩绎书
韩绛《致留守司徒侍中
帖》
绎顿首再拜
留守司徒侍中绎瞻

懷館下馳情旦暮昨
以承乏牽冗久疎
左右之間悚怍至深
冬仲嚴寒伏惟
台候動止萬福區區

释 文

怀馆下驰情旦暮昨
以承乏牵冗久疏
左右之问悚怍至深
冬仲严寒伏惟
台候动止万福区区

卿往未緜
言侍仰覬
保調寢味下情之望
謹奉曆不宣
繹　惶恐啟上

留守司徒侍中 台坐

十一月一日謹空

宋司馬光書

元啓自承

台候違和未獲身訊

留守司徒侍中 台坐
十一月一日谨空
司马光《自承帖》
宋司马光书
光启自承
台候违和未获身讯

释 文

起居無何十二日忽苦痰嘔遂自
謁告尋又病瘡之足連掌底發腫
痛不能地害於行立無由與同列
俯伏
門下奉望
顧色私心縣二晨夕

释文

起居无何十二日忽苦
痰呕遂自
谒告寻又病疮之足连
掌底发肿
痛不能地害于行立无
由与同列
俯伏
门下奉望
□色私心县县晨夕

左右伏計即日
飲食復常下利益少更乞
親近藥物善自
付輔以養
天和不備　光　惶恐再拜
太師台座　十七日

谨空
宋苏洵书

苏洵《道中帖》

□顿首再拜昨日道中
草草
上记方以为惧介使罪
来伏
奉

教翰所以眷藉勤厚见
于
累纸感服情眷愧怍益
甚晨兴薄凉伏惟
台候万福泂以病暑加
眩
意思极不佳所以涉水
迁涂
不敢入城府者畏人事
也宠

释　文

谕常每每行仰戢
爱与之重深欲力疾少
承
绪言但闻
台候不甚清快冒暑远
行
非宜兼水浸道涂恐今
晚
亦未能至彼虚烦

大祃之书曷若相忘于
江湖
不过廿日后便可承
颜或同涂为鄱阳之行
如何
更几
见察幸甚匆匆拜此不
宣
洵顿首再拜

提举监丞兄台坐
宋曾肇书
曾肇《奉别帖》
肇奉
别行复岁暮倾乡实
倍常情但公私纷纷为

问不数甚自愧也
别纸丁宁岂惟
益友忠告之谊亦出于
忧
国恩恩之诚反复数四
不胜
感叹衰拙于此岂能恝

释 文

问不数甚自愧也
别纸丁宁岂惟
益友忠告之谊亦出于
忧
国恩恩之诚反复数四
不胜
感叹衰拙于此岂能恝

其但再三则渎终恐无補

尔餘非會面不究所懷

遠書萬一流落不可不慮

也海陵過此相見誠如所諭

廣陵之傳乃邸吏誤報乘

释文

补
然但再三则渎终恐无
尔余非会面不究所怀
远书万一流落不可不
虑
也海陵过此相见诚如
所谕诚如所谕
广陵之传乃邸吏误报
乘

流得坎任其自然未尝以此
为念上下匮乏所在皆
尔非
独彼也岁晚益寒
强食自爱为祝　肇又
上

宋曾布書

布頓首還

朝雖久未獲一接

緒論傾企不忘比蒙

枉顧不遺豈勝感尉秋

宋曾布书

曾布《致质夫学士》

布顿首还
朝虽久未获一接
绪论倾企不忘比蒙
枉顾不遗岂胜感尉秋

意加爽竊惟
優游圖史之間
諸況甚適拘文無緣造
謁但增鄉往謹奉啓叙
謝不宣　布手裕上

64

質夫學士侍史

宋孫甫書

甫啓虔俟還附手啓必已呈

左右节级归又辱
启诲承即日
体况休豫深以为慰舟
船极
荷应副已差人申取亦
欲完
茸也有所教令时

惠音余唯
顺时自重以俟
迅擢不宣甫手启
子温运判屯田同年侍
史
三月廿八日谨空

宋沈遼書

遼啓近已奉狀計徹
左右秋抄氣勁伏惟

宋沈辽书
沈辽《致颖叔制置大夫
尺牍》
辽启近已奉状计彻
左右秋抄气劲伏惟

體候清勝 遼于此粗

前囗敦師之承 大斾

薄海陵而囗囗囗囗安

治府東南大計一出指

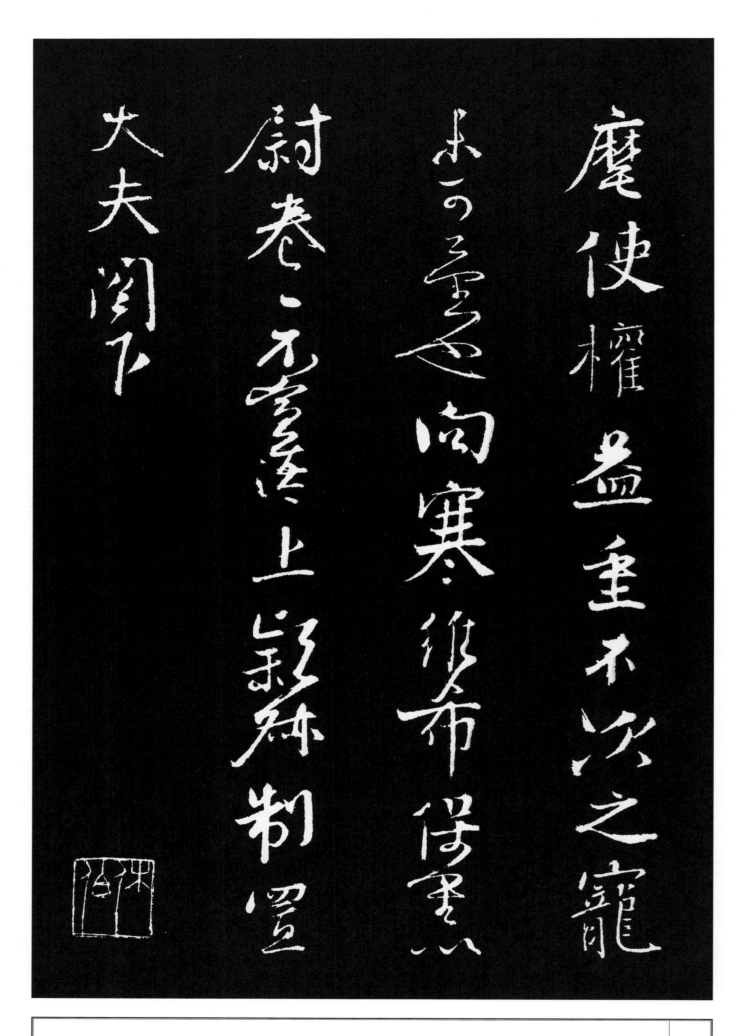

释 文

麾使权益重不次之宠
未可量也向寒维希保
重以
尉卷卷不宣辽上颖叔
制置
大夫阁下

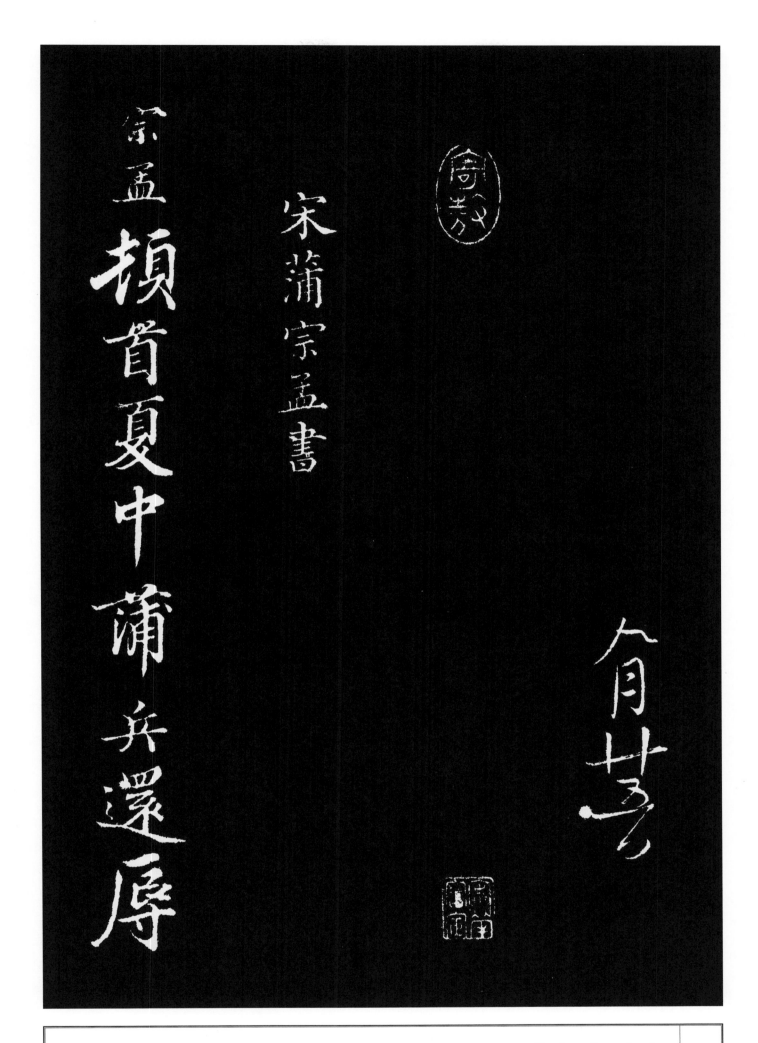

宗孟頓首夏中蒲兵還辱

宋蒲宗孟書

释 文

九月廿五日
宋蒲宗孟书
蒲宗孟《夏中蒲兵帖》
宗孟顿首夏中蒲兵还
辱

榮翰遙懷
德誼無時暫忘秋高氣
清想惟邇日
視履均勝南北遼邈江河
阻修引領

释文

荣翰遥怀
德谊无时暂忘秋高气
清想惟迩日
视履均胜南北辽邈江
河
阻修引领

話言實勞鑒寐初寒惟
冀倍萬珎衛手削草率
不宣　宗孟頓首
知府鈐轄子中待制

释文

话言实劳鉴寐初寒惟
冀倍万珍卫手削草率
不宣宗孟顿首
知府铃辖子中待制

宋王觌書

觌再拜平江酒毛汝能乃
觌所辟置天下之奇材而
湯德廣諸人不以法度御

75

興治清和一坊追復其舊

稍待三两月之期

使司必与享此利欲望

一差檄過杭嚴戒以即日上道

幸甚第勿令胡守知此意也

兴治清和一坊追复其
旧
稍待三两月之期
使司必与享此利欲望
一
差檄过杭严戒以即日
上道
幸甚第勿令胡守知此
意也

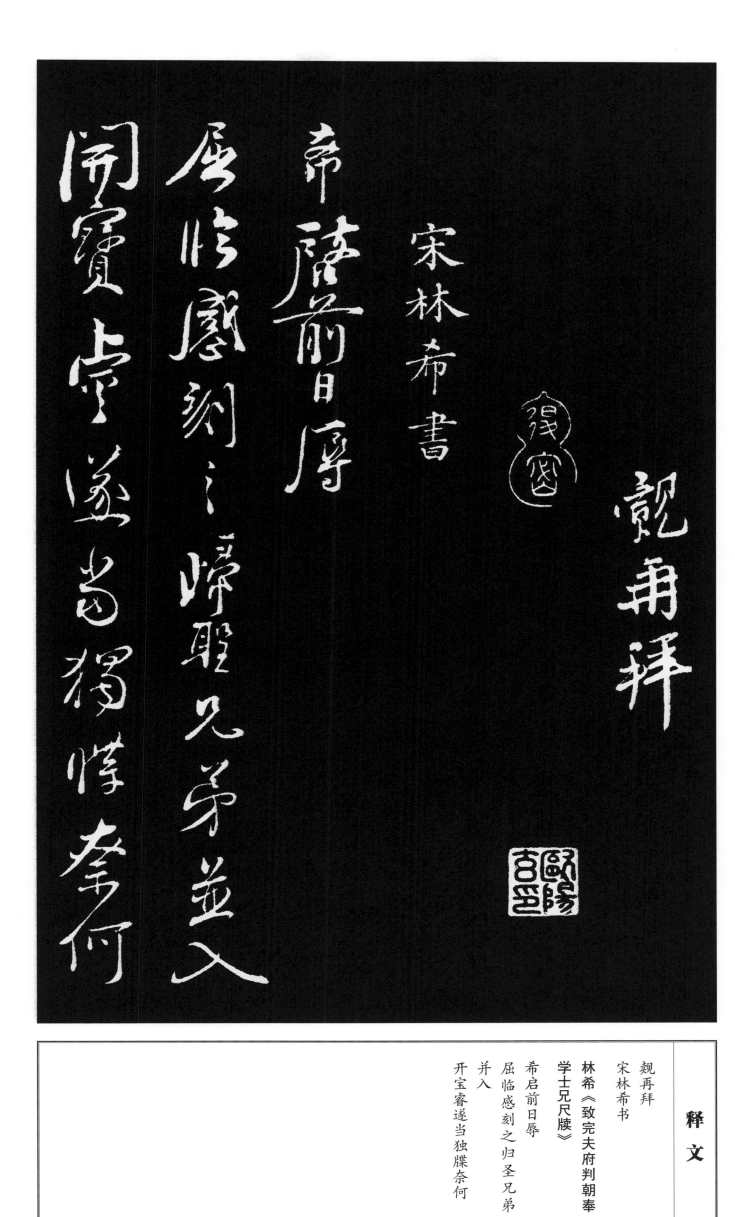

觌再拜

宋林希书

帝薩前日辱

屈临感刻之峥聖兄弟並入

闿寶虚遂当獨慊奈何

释 文

觌再拜
宋林希书

林希《致完夫府判朝奉
学士兄尺牍》

希启前日辱
屈临感刻之归圣兄弟
并入
开宝睿遂当独牒奈何

天清一室速治之开宝
舍亦
望令人谕主僧且那与
小子虚并
一二亲情同处也恐见
令任
般出便据之也兼举子
纷然
不可不先虑之也阻于
面奉先此布具 希顿
首

完夫府判朝奉学士兄

宋陳師錫書

師錫 頓首歲晏伏承

德履休佳辱

释 文

完夫府判朝奉学士兄
十四日
宋陈师锡书
陈师锡《岁宴帖》
师锡顿首岁晏伏承
德履休佳辱

手毕沾饷名醪野人
岂当
厚赐
仁者之粟怀
惠为多余

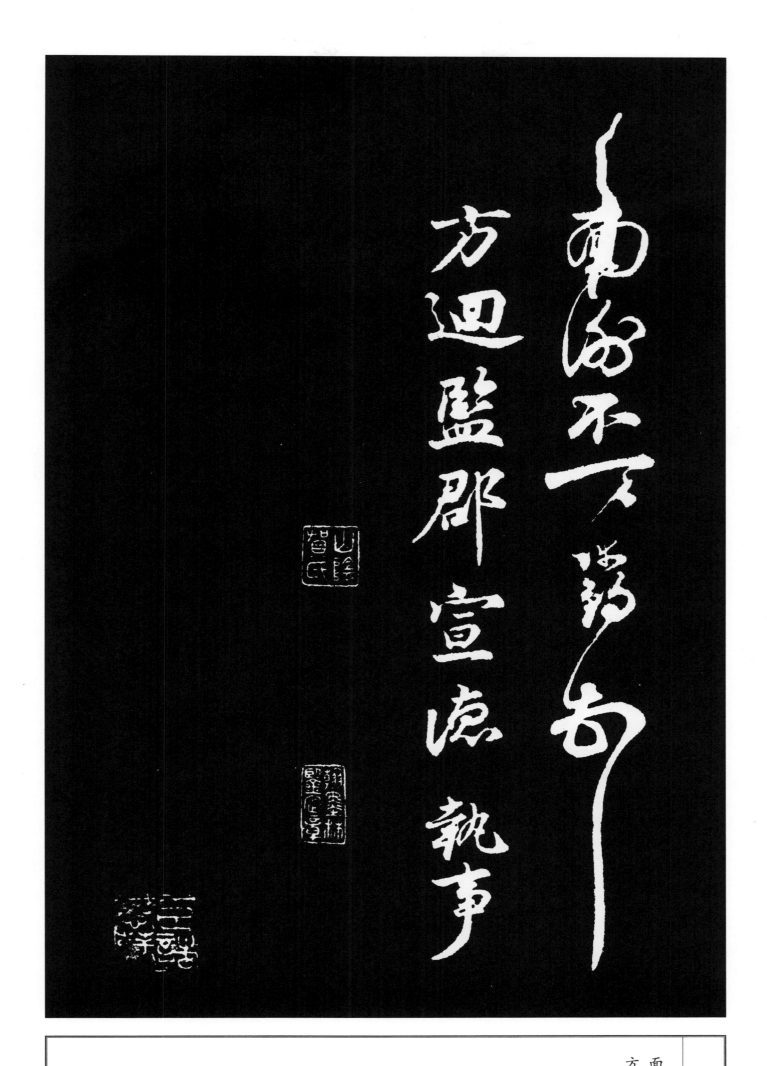

图书在版编目（CIP）数据

钦定三希堂法帖 . 九 / 陆有珠主编 . —— 南宁 : 广西
美术出版社 , 2023.12
ISBN 978-7-5494-2689-8

Ⅰ . ①钦… Ⅱ . ①陆… Ⅲ . ①楷书—法帖—中国—宋
代 Ⅳ . ① J292.21

中国国家版本馆 CIP 数据核字（2023）第 181431 号

钦定三希堂法帖（九）

QINDING SANXITANG FATIE JIU

主　　编：陆有珠

编　　者：陆　焱

出 版 人：陈　明

责任编辑：白　桦

助理编辑：龙　力

装帧设计：苏　巍

责任校对：吴坤梅　梁冬梅

审　　读：陈小英

出版发行：广西美术出版社

地　　址：广西南宁市望园路 9 号（邮编：530023）

网　　址：www.gxmscbs.com

印　　制：南宁市和诚印务有限公司

开　　本：787 mm × 1092 mm　1/8

印　　张：10.25

字　　数：100 千字

出版日期：2024 年 1 月第 1 版第 1 次印刷

书　　号：ISBN 978-7-5494-2689-8

定　　价：56.00 元